명문당 서첩 ❶

영종동궁일기
(英宗東宮日記)

明文堂

＊ 일러두기 ＊

1. 우측의 초서(草書)를 탈초(脫草)하여 좌측 페이지 우측에 정서(正書)를 넣었고, 좌측에는 번역문을 실었다.

2. 이 "동궁일기(東宮日記)"는 조선조 세자시강원(世子侍講院)에서 매일 세자(世子)의 행적을 기록한 국가의 기록문서이다.

3. 국역(國譯)에서 한자를 꼭 넣어야할 곳에만 한자를 썼으며, 한글을 먼저 쓰고 뒤의 가로 안에 한자를 넣었다.

4. 주(註)는 단어 옆에 번호를 달고 제일 하단에 설명을 붙이는 것을 원칙으로 삼았다.

5. ○은 한문 문장에서 한 문단이 시작되는 곳에 표한 부호이다.

6. 선달후계(先達後啓)는 원문에서 작은 글씨로 써서 상황설명을 한 문구인데, 국역에서도 ()을 표하고 그 안에 설명을 하였다.

머리말

지금은 우리나라의 국운이 상승세를 탄 시기인듯하다. 한류(韓流)의 바람이 연예계에서부터 불기 시작하더니 금년에는 캐나다 밴쿠버에서 열리는 동계올림픽에서 우리 대한민국의 선수들이 스케이트의 실력을 마음껏 과시하여 세계에 우리를 알리는데 일익을 담당하였음은 물론 우리 국민들의 마음을 흡족하게 해주었다.

우리 서예계에도 이러한 바람이 불었으면 하는 바람이 간절하다. 그러나 돌이켜보면 우리들이 고쳐야할 것이 하나 둘이 아니니, 서예인들이 서예를 가르치면서 유독 중국에서 나온 법첩들만 골라서 가르치고 우리 선조들이 쓴 글씨는 가르치거나 배우는 사람을 보기가 힘들다.

이것도 사대(事大)에서 온 것인가! 하고 많은 생각을 해 본다. 부언하면 우리 선조들께서 쓴 글씨 중에도 훌륭한 글씨가 수 없이 많다는 것을 전하면서, 이번에 서울대학교 규장각 한국학연구소에서 "동궁일기(東宮日記)"를 번역하면서 필자는 탈초요원(脫草要員)으로 참여를 하였는데, "영종동궁일기" 중에서 너무 좋은 초서체가 있기에 이를 골라내어서 초서체본을 만들기로 정하였다.

필자는 평소에 초서(草書)가 서예술의 꽃이라 생각한다. 그 변화무쌍하고 용쟁호투하는 초서를 잘 익혀서 세계의 예술계에 내놓는다면 연예인과 스포츠선수들처럼 서예술의 한류가 탄생하지 않을까! 생각하면서, 만약 연면(連綿)하고 유려(流麗)하기 그지없는 이 초서체본의 글씨를 공부한다면 한 단계 상승하는 계기가 되리라 믿어 의심치 않는다.

다행히 필자의 뜻에 동의하고 쾌히 출판에 응해주신 도서출판 명문당의 김동구 사장님께 심심한 사의를 표한다.

2010년 2월 5일 수락산방(水落山房)의 한창(寒窓) 앞에서
하담(荷潭) 전규호(全圭鎬) 쓰다.

○初七日 乙未 晴 ○兩宮本院 全數問安 答曰 知道 兼
輔德金濟謙 弼善李重協 兼弼善申晳 文學趙文命 司書尹
淳 說書黃梓 兼說書趙顯命 進參 ○啓曰 王世弟冊禮之
後 卽當開講書筵 召對冊子 不可不預先議定 師傅賓客及
贊善處

| 국역(國譯) |

○초7일 을미일이니, 맑다. ○양궁(兩宮)[1]의 본원(本院, 시강원) 전체가 문안
을 올렸다. 대답하길, "알았다."고 하였다. 겸보덕(兼輔德) 김제겸(金濟謙), 필선
(弼善) 이중협(李重協), 겸필선(兼弼善) 신석(申晳), 문학(文學) 조문명(趙文命),
사서(司書) 윤순(尹淳), 설서(說書) 황재(黃梓), 겸설서(兼說書) 조현명(趙顯命)
등이 나가서 참여하였다.

○계(啓)를 올려 말하기를, "왕세제를 책례(冊禮)를 한 뒤에 즉시 서연(書筵)
을 개강(開講)하는 것이 마땅합니다. 소대(召對)[2]하는 책자는 불가불 미리 의논
하여 정해야 하니, 사부(師傅)와 빈객(賓客) 및 찬선(贊善)이 있는 곳에

1) 양궁(兩宮) : 세자와 세자빈을 이르던 말.
2) 소대(召對) : 왕명으로 입대(入對)하여 정사에 관한 의견을 상주(上奏)하는 것.
　　　　　경연(經筵)의 참찬관(參贊官) 이하를 불러 임금이 몸소 글을 강론하는 것.

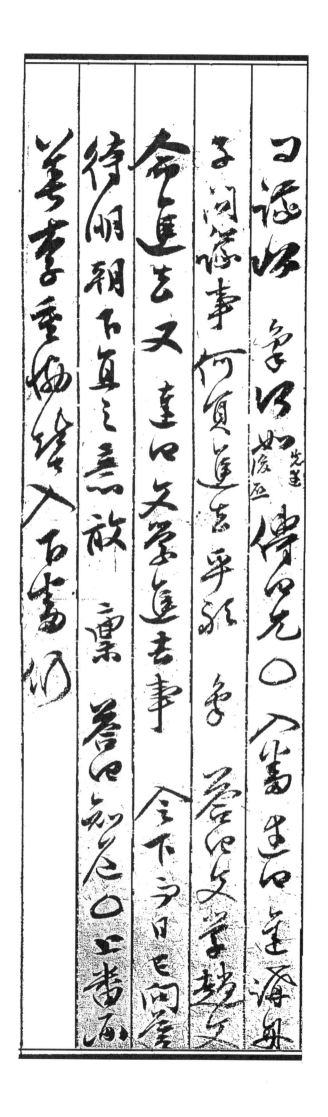

問議以稟 何如 (先達後啓) 傳曰 允 ○入番 達曰 進講冊
子問議事 何員進去乎 敢稟 答曰 文學趙文命 進去 又達
曰 文學進去事 令下而日已向暮 待明朝下直之意 敢稟
答曰 知道 ○上番 弼善李重協 替入 下番 仍

| 국역(國譯) |

　문의하시기를 품의(稟議)하오니 어떻습니까! (먼저 진달하고 뒤에 계(啓)를 올
렸다.)"고 하니, 왕이 윤허하였다.
　○입번(入番)이 진달하여 말하기를, "진강(進講)하는 책을 문의하는 일로 어느
관원이 나갑니까! 감히 품의를 올립니다."고 하니, 대답하기를, "문학(文學) 조
문명(趙文命)이 가라."고 하였다. 또 진달하여 말하기를, "문학(文學)이 나가라
는 명령은 이미 내려졌지만, 그러나 날이 이미 저물었으니, 명일 아침을 기다려
서 하직(下直)하는 뜻을 감히 품의합니다."고 하니, 대답하길, "알았다."고 하였
다. ○상번(上番) 필선(弼善) 이중협(李重協)이 교체되어 들어오고, 하번(下番)은
그대로 당직을 섰다.

十二日庚子　或雨或晴

大妃殿堂哭後　西信入番　大雨

宮差等問安　答曰知道　文學趙文　第宮朝進

問安　答曰知道　啓曰　王世子書達

名以等以小學獨自進讀　講畢無多久不失　毋憚

後字事知聞啓西亭子巳過別兩冊更進呈云云

○十二日 庚子 或雨 或晴 ○大妃殿望哭後 兩宮入番 問
安 答曰 知道 兩宮藥房 問安 答曰 知道 文學趙文命 進
參 世弟宮朝廷問安 答曰 知道 說書黃梓 進參 啓曰 王
世弟書筵召對 以小學綱目進講事 旣已允下矣 冊禮後 卽
當爲開講 而日子已迫 此兩冊 亟速印出之

| 국역(國譯) |

12일 경자(庚子), 혹은 비가 오고 혹은 맑았다.

대비전(大妃殿)에 망곡(望哭)한 뒤에 양궁(兩宮)의 입번(入番)이 문안하였다. 대답하길, "알았다."고 하였다. 양궁(兩宮)의 약방(藥房)에서 문안하였다. 대답하길, "알았다."고 하였다. 문학(文學) 조문명(趙文命)이 진참(進參)하였다. 세제궁(世弟宮)에 조정(朝廷)에서 문안하였다. 대답하길, "알았다."고 하였다. 설서(說書) 황재(黃梓)가 진참(進參)하였다.

계(啓)를 올려 말하기를, "왕세제(王世弟)가 서연(書筵)에서 소대(召對)할 적에 소학(小學)과 강목(綱目)을 진강(進講)하는 일은 이미 윤허하였습니다. 책례(冊禮)를 한 뒤에 곧바로 개강을 하는 것이 마땅하지만, 그러나 일자가 이미 임박하였으므로, 이 두 책을 빨리 인출하는

意 分付校書館各該司 何如 (先達後啓) 傳曰 允 ○是日
政 以趙聖復 爲弼善 ○上番 仍 下番 司書尹淳 替入 ○
十三日 辛丑 晴 ○世弟宮誕日 本院全數 單子問安 嬪宮
口傳問安 答曰 知道 輔德朴師益 文學趙文命 司書尹淳
說書黃梓 兼說書趙顯命 進參 翊衛司亦爲全數問安

| 국역(國譯) |

　뜻을 교서관(校書館)과 각기 해당하는 관서에 분부하는 것이 어떻습니까! (먼저 진달하고 뒤에 계(啓)를 올렸다.)"고 하니, 왕이 윤허하였다.

　이 날에 인사발령이 있었으니, 조성복(趙聖復)으로 필선(弼善)을 삼았다.

　상번(上番)은 그대로 서고, 하번(下番)은 사서(司書) 윤순(尹淳)이 교체되어 들어왔다.

　13일 신축(辛丑)이니, 맑았다.

　왕세제(王世弟)가 탄생한 날이다. 시강원의 관원 전체가 단자(單子)로 문안을 올리고, 빈궁(嬪宮)에는 구전(口傳)으로 문안을 올리니, 대답하길, "알았다."라고 하였다. 보덕(輔德) 박사익(朴師益), 문학(文學) 조문명(趙文命), 사서(司書) 윤순(尹淳), 설서(說書) 황재(黃梓), 겸설서(兼說書) 조현명(趙顯命) 등이 참여하였다. 익위사(翊衛司)도 또한 전체가 문안을 올렸다.

世弟宮 朝廷問安 答曰 知道 文學趙文命 進參 入番達曰
從前冊禮後 自尙衣院 有屛風二坐 造成納入之規 無所考
前排屛風 則屛面書經傳格言 而或宮官書進 或令寫字官
書進 今番則屛面何以爲之 而命依前以書粧進 則使

| 국역(國譯) |

　세제궁(世弟宮)에서 조정(朝廷)에 문안하니, "알았다."고 대답하였다. 문학(文學) 조문명(趙文命)이 진참(進參)하였다.

　입번(入番)이 진달(進達)하여 말하기를, "종전에 책례(冊禮)를 한 뒤에 상의원(尙衣院)에 병풍 2좌를 만들어 납입하는 규정은 상고한 바 없고, 전에 배열할 병풍은 곧 병풍의 앞면에는 경서와 격언(格言)을 쓰는데, 혹은 궁관이 써서 납품하였고, 혹은 사자관(寫字官)에게 써서 들이라고 명하였습니다. 그렇다면 이번 병풍의 앞면은 어떻게 해야 합니까! 전례대로 표구를 하여 들이라고 명해서 곧

二十四日壬子時

寫字官繕寫手 竝爲仰稟 答曰 姑以素屛 粧進 ○上下番
仍 ○二十四日 壬子 晴 文學趙文命 達曰 臣實錄廳郞廳
坐起時 未出番之列 連日出去之意 敢達 答曰

| 국역(國譯) |

　사자관(寫字官)에게 선사(繕寫 잘못을 바로잡아 다시 베껴 쓰는 것)하도록 할
까요. 아울러 품의를 드립니다."고 하니, "아직은 흰 병풍으로 만들어 들이도록
하라."고 대답하였다.
　상, 하번은 그대로 당직을 섰다.
　24일 임자(壬子) 맑다. 문학(文學) 조문명(趙文命)이 진달하기를, "신(臣)이 실
록청 낭청(實錄廳郞廳)으로서 좌기(坐起)[3]할 때에 당번에 나가지 않아서 연일
당직으로 나가야 하는 뜻을 감히 진달합니다."고 하니, 대답하시길,

3) 坐起(좌기) : 관청의 으뜸 벼슬에 있는 이가 출근하여 일을 잡아 함.

知道 ○上下番 仍 ○二十五日 癸丑 晴 ○下令曰 明日
受冊後 孝寧殿展謁一節 旣自該曹定奪儀注磨鍊以入 而
伏見下講院疏批中慈敎 則痛倍如新 予意受冊後展謁 雖
爲罔極 爲伸情禮 可以多

┃국역(國譯)┃

"알았다."고 하였다.

상, 하번은 그대로 당직을 섰다.

25일 계축(癸丑) 맑다.

영(令)을 내려 말하기를, "명일 책봉을 받은 뒤에 효녕전(孝寧殿)에 전알(展謁)하는 절차는 이미 해당되는 부서(部署)에 의주(儀注)를 마련하여 들이라 정탈(定奪)[4]하였고, 그리고 삼가 강원(講院)에 내린 소비(疏批)[5]의 가운데와 자교(慈敎)[6]를 보면, '아프고 저림의 배가함이 새로 아픔과 같다.'고 하시었으니, 나의 뜻은 책봉을 받은 뒤에 전알하는 것은 비록 망극하기는 하나 정례(情禮)를 펼 수 있어서

4) 정탈(定奪) : 신하들이 올린 몇 가지 논의나 계책 가운데서 임금이 가부를 논해서 그 어느 한 가지만 택함.
5) 소비(疏批) : 상소에 대한 임금의 비답(批答).
6) 자교(慈敎) : 자성(慈聖)의 하교(下敎).

幸 且疏批中 衰服以行 則無異朔望殷奠 仍其服色 無爲
平日進見之下敎 亦出至當 似無變通之道 而但言受冊朝
謁時 雖不得已吉服纕麻哭泣之命 吉服以入 於心益復罔
極 若以視事服 似有間於吉服 亦與衰服有異 受冊後以視

| 국역(國譯) |

　다행한 일이고, 또한 소비(疏批) 가운데에 최복(衰服)[7]으로 행하는 것은 삭망(朔望)에 올리는 은전(殷奠)[8]과 다르지 않으며, 연일 그 복색의 차림에 대하여 평일에 진견(進見)할 때에 하교하심이 없었던 것도, 또한 지당함에서 나온 것이어서 변통할 수 있는 도(道)가 없는 듯하지만, 다만 책봉을 받고 조알(朝謁)할 때는 비록 부득이 길복(吉服)[9]에 양마(纕麻, 띠)를 매고 곡읍(哭泣)하라 말씀하시었으면서 길복을 들이니, 마음에 더욱 망극(罔極)하였으며, 만약에 시사복(視事服)[10]을 길복(吉服)의 사이에 두는 것 같은 것도 또한 최복(衰服)으로 더불어 다름이 있으니, 책봉을 받은 뒤에

7) 최복(衰服) : 아들이 부모, 증조부모, 고조부모의 상중에 입는 상복.
8) 은전(殷奠) : 성대하게 차려 전(奠)을 올리는 것으로, 희생(犧牲)과 여러 가지 제수(祭需)를 갖추어서 올리는 전을 말한다.
9) 길복(吉服) : 3년 상을 마친 뒤에 입는 보통 옷.
10) 시사복(視事服) : 임금이 실무(實務)할 때에 입는 복장.

事欲屈行以情禮……書經度……川
少師達邦……家大郡為禮部……川
時之欠書……經兒奉身……書
僑……入書達……不之……多書
分至看……言友報上除時……去友
展得……一書來安……知……一……情僑

事服展謁 則情禮與心 似爲俱便 故言以此仰達於慈敎大
朝 而禮節百事 以一時已見有難 經先稟旨 有此詢問宮僚
之意 何如 入番 達曰 下令辭旨 萬分至當 至當 初宮官
等上疏時 或慮吉服展謁 有一毫未安者 故服色一節 請傍

| 국역(國譯) |

　시사복(視事服)으로 전알(展謁)하면 정례(情禮)가 마음으로 더불어 모두 편리
한 것 같으니, 그러므로 이를 자교(慈敎)와 대조(大朝)에 앙달(仰達)한 것이다.
그러므로 일시에 이미 보는 것은 어려움이 있으니 먼저 품지를 보여서 이를 가
지고 궁료들의 뜻에 묻는 것은 어떠한가!."라고 말씀하였다.
　입번(入番)이 진달하여 말하기를, "하령(下令)하신 말씀이 만 번 지당하신 말
씀입니다. 처음에 궁관(宮官) 등이 소를 올릴 때에 혹 염려한 것은 길복(吉服)을
입고 전알(展謁)하면 조금은 편안하지 않음이 있기 때문에 복색 하나의 절차를

詢知禮儒臣 而特以日期迫近之 故該曹以置之覆奏矣 蓋
臣等本意 若以視事服展謁 則情禮似乎 兩得者 宜素昧禮
意 猶不敢直陳矣 今者 令下及此 輒敢悉陳 賤見 卽速稟
旨變通 似爲穩當矣 敢達 答曰 知道 ○傳曰 頃者講院
以孝寧殿展

| 국역(國譯) |

　곁에 있는 예를 아는 유신(儒臣)에게 물어보라 청한 것이고, 특히 일자와 시기
가 가까워졌기 때문에 해조(該曹)에서 다시 아뢰도록 조치를 한 것입니다. 대개
신(臣) 등의 본의(本意)는 만약에 시사복(視事服)으로 전알(展謁)할 것 같으면 곧
정례(情禮)와 같은 것입니까! 이 두 가지를 얻는 것은 마땅히 평소에 예의(禮意)
에 어두워서 오히려 감히 곧바로 진달하지를 못한 것입니다. 요즘에 명령을 내
림이 이에 미쳤으니, 감히 모두 진달하겠습니다. 저희들의 천견(賤見)으로는 속
히 품지를 내려서 변통하는 것이 온당할 듯 하여 감히 진달합니다.”고 하니, “알
았다.”고 대답하였다.
　전지(傳旨)를 내리기를, “지난날 시강원(侍講院)에서 효녕전(孝寧殿)에

獨耐歌色子陳梅為脩笑心目子亩夂元壹之

唇笫即寺高姿乙乃去歆屋狗扵種未崙

高以歌子歆芍之之如官于亞雪邧四于

心玆蝂更歌竹未崙壴歆必亞豈歆

玆扳更兒乃歎歆竹書多兒乀襟

平祝子久亞夑歆壴亩歆心歆子于如

謁時服色事陳疏 而該曹以日子逾迫 置之矣 今聞東宮稟
之 則吉服展謁 於禮未安 言以視事服爲之 故稟于慈聖
則曰予亦知殿內吉服之未安 衰服則無異朔望 駇奠旣已
變服 則有所平日進見之禮矣 視事服亦變服有異吉服 以
視事服

| 국역(國譯) |

　전알(展謁)할 때에 복색(服色)의 일을 진소(陳疏)했으나, 그러나 해조(該曹)에
서 일자가 임박했다는 이유로 내버려두었습니다. 이제 들으니 동궁에서 그것을
품의했다면 길복(吉服)을 입고 전알(展謁)하는 것이 예의에 편안하지 않아서 시
사복(視事服)을 입고하라고 말한 것입니다. 그러므로 자성(慈聖)에 품의하니,
"나도 또한 전내(殿內)에서 길복(吉服)을 입는 것은 편안하지 않음을 안다."고
하였고, 최복(衰服)은 곧 삭망과 다름이 없으며 어전(御奠)하면서 이미 변복(變
服)을 한 것이니, 그렇다면 평일에 진견(進見)하는 예의인 것입니다. 시사복(視
事服)도 또한 길복을 변복(變服)한 것과 다름이 있으니 시사복으로

擧行事 令該曹 改付標以入 ○禮曹孝寧殿展謁節目中 王
世弟受冊後 仍具冕服 詣孝寧殿 入齋室 改具視事服 宮
官改服視事服 入就位行展謁之禮 殿內奉審 訖 出就齋室
王世弟改具冕服 入內行朝謁之禮 宮官改服朝服 陪衛事
改

| 국역(國譯) |

거행하는 일을 해조(該曹)에 명하고 부표(付標)를 고쳐서 들이라 하소서."고
하였다.

예조(禮曹)의 효녕전(孝寧殿)에 전알하는 절목 중에, 왕세제가 책봉을 받은 뒤
에는 바로 면복(冕服)을 갖추어 입고 효녕전에 나가 재실(齋室)에 들어가서는 시
사복(視事服)으로 고쳐 입고 궁관(宮官)도 시사복(視事服)으로 고쳐 입으며 취위
(就位)에 들어가서 전알(展謁)의 예를 행하고 전내(殿內)의 봉심(奉審)을 끝내고
나서 재실로 나왔다. 왕세제가 면복(冕服)으로 고쳐 입으니 궁관도 조복으로 고
쳐 입고 모시고 호위하는 일로

付標以入 ○傳曰 今此冊禮 及朝見時 王大妃殿 以權停
例磨鍊儀注 改付標以入 ○上下番 仍 ○二十六日 甲寅
晴 啓曰 王世弟冊禮時 宮官不可不備員 而說書黃梓 綏
以情勢之難安 不爲入參 則爲牌

| 국역(國譯) |

부표(付標)를 고쳐서 들였다.

전지(傳旨)하길, "이 책례(冊禮)에 조현(朝見)[11]할 때에 미쳐서 왕대비전(王大
妃殿)에서는 권정례(權停例)로써 의주(儀注)를 마련하고 부표(付標)를 고쳐서 들
인다."고 하였다.

상하번(上下番)의 당직은 어제 그대로 섰다.

26일 갑인(甲寅) 맑았다.

계(啓)를 올려 말하기를, "왕세제의 책례(冊禮)시에 궁관(宮官)을 비원(備員)하
지 않을 수 없습니다. 설서(說書) 황재(黃梓)가 정세(情勢)의 편안하기 어려움에
얽혀서 들어와 참석하지 못하였으니 즉시 패초(牌招)를

11) 조현(朝見) : 신하가 조정에 나아가 임금께 뵘.

招以爲備員陪從之地 何如 (先達後啓) 傳曰 允 ○王世
弟冊禮前二刻 宮官各服朝服 詣閤門外 分左右列坐 前一
刻 弼善請內嚴 鼓二嚴 弼善又白外備 王世弟具冕服 乘
輿出協陽門 至仁政門外幕次前 弼善跪贊請降輿

| 국역(國譯) |

　해서 인원을 채우고 배종(陪從)하게 하는 것이 어떻겠습니까! (먼저 진달하고
뒤에 계를 올렸다.)"고 하니, 상께서 말한 대로 하라고 윤허하시었다. 왕세제의
책례(冊禮)를 하기 전 이각(二刻)에 궁관은 각각 조복을 입고 합문 밖으로 나가
서 좌우로 나누어 열 지어 앉고, 전 일각(一刻)에는 필선(弼善)이 내엄(內嚴)[12]을
청하고 북을 두 번 울리니, 필선이 또 외비(外備)[13]라고 외쳤다. 왕세제가 면복
(冕服)을 갖추어 입고 수레를 타고 협양문(協陽門)을 나와 인정전(仁政門) 밖의
막차(幕次) 앞에 이르니, 필선이 무릎을 꿇고 수레에서 내리라고 찬청(贊請)[14]하
니

12) 내엄(內嚴) : 왕세자나 왕세손이 거동할 때에 경계하는 신호로 울리는 두 번째 북소리가 울렸음을 아뢰는
　　말로, 왕에게 알리는 중엄(中嚴)과 구별하여 사용된다.
13) 외비(外備) : 왕에게 사용하는 '외판(外辦)'과 구별하여 왕세자나 왕세손에게 사용하는 말로, 외출(外出)
　　할 준비가 갖추어졌다는 말이다.
14) 찬청(贊請) : 왕세자 또는 왕세손에게 아뢰어 청함. 이곳에서는 왕세제에게 청함.

王世弟降輿 弼善前導入幕次後 本院問安 答曰 知道 ○
輔德朴師益 兼輔德金濟謙 弼善金橰 兼弼善申晢 文學趙
文命 兼文學申昉 司書尹淳 兼說書趙顯命 進參 翊衛司
亦爲全數問安 ○說書黃梓 牌不進 只推勿罷 鼓三嚴 宗
親文武百官 入就位 相禮跪

| 국역(國譯) |

　왕세제가 수레에서 내렸다. 필선(弼善)이 앞에서 인도하여 막차(幕次)로 들어
갔다. 뒤에 본원에서 문안(問安)을 올리니, "알았다."고 대답하였다.

　보덕 박사익(輔德朴師益), 겸보덕 김제겸(兼輔德金濟謙), 필선 김고(弼善金
橰), 겸필선 신석(兼弼善申晢), 문학 조문명(文學趙文命), 겸문학 신방(兼文學申
昉), 사서 윤순(司書尹淳), 겸설서 조현명(兼說書趙顯命) 등이 나와 참석하였다.
익위사(翊衛司)도 또한 전체가 문안을 올렸다.

　설서 황재(說書黃梓)가 패초(牌招)해도 나오지 않으니, 다만 "추고(推考)[15]만하
고 파직하지는 말라."고 하였다.

　북을 세 번 울렸다. 종친과 문무백관이 취위(就位)에 나가니 상례(相禮)가 무
릎을 꿇고

15) 추고(推考) : 죄과(罪過)가 있는 관원을 신문하여 그 죄상을 고찰함. 관원에 대한 징계(懲戒)로도 사용함.

殿下よ御心に叶ひ面宴秋父を両君次らるゝ御趣

王を本生に以西御と立

珎重御坐候

はゝ神行

ことの由東尖問ハ給ひ候　珎重候は御那る

罗羽

34

贊請出次　王世弟出次西向立　○殿下出御仁政殿　宗親文
武百官　先行四拜禮　後相禮引王世弟　由東夾門入就拜位
贊儀唱鞠躬四拜

│국역(國譯) │

"막차(幕次)에서 나오시오."라고 찬청(贊請)하니, 왕세제가 막차에서 나와 서
쪽을 향하여 섰다.

전하께서 인정전(仁政殿)에서 나오니, 종친과 문무백관이 먼저 사배례(四拜
禮)를 올렸다. 그 뒤에 상례(相禮)가 왕세제를 인도하고 동협문(東夾門)을 경유
하여 배위(拜位)로 나오니, 찬의(贊儀)가 국궁사배(鞠躬四拜)라고 외쳤다.

王世弟四拜禮後 傳冊官承旨李箕翊 降階西向立 傳冊官
稱有敎 相禮贊請跪 王世弟跪 傳冊官開函所冊宣訖 相禮
贊請授圭 輔德授圭 王世弟俯伏興行四拜北向跪 傳冊官
奉敎命函授王世弟 王世弟受函以授輔德 輔德朴師益

| 국역(國譯) |

　왕세제가 사배(四拜)를 올렸다. 뒤에 전책관(傳冊官) 승지 이기익(承旨李箕翊)
이 계단을 내려와 서쪽을 향하여 섰다. 전책관(傳冊官)이 교시(敎示)가 있다고
말하니, 상례(相禮)가 "무릎을 꿇으시오."라고 하니, 왕세제가 무릎을 꿇었다.
전책관이 함(函)을 열어서 책봉 선언함을 다하였고, 상례(相禮)가 "홀을 주시
오."라고 찬청(贊請)하니, 보덕(輔德)이 홀을 주었다. 왕세제가 부복(俯伏)했다
가 일어나서 사배(四拜)를 하고 북쪽을 향하여 서니, 전책관(傳冊官)이 교명함
(敎命函)을 받들어 왕세제에게 주었고, 왕세제는 함을 받아서 보덕에게 주었고,
보덕 박사익(輔德朴師益)이

跪受而　王者之臣傳冊及又者毋函

授　王者之臣　王者之吏函一授而受者

跪筆者坐楔跪受而　王者之臣復毋及又

玄印授

王者之臣　王者之吏受印一授詞資縮清源者

詞資王者一授乚之者

跪 受於王世弟之左 傳冊官又奉冊函 授王世弟 王世弟受
函以授弼善 弼善金橰 跪受於王世弟之左 傳冊官又奉印
授王世弟 王世弟受印以授翊贊 輔德 弼善 翊贊 各奉所
授 立於

| 국역(國譯) |

　무릎을 꿇고 왕세제의 좌측에서 받았다. 전책관이 또 책함(冊函)을 받들어서
왕세제에게 주니 왕세제가 함을 받아서 필선에게 주었고, 필선 김고(弼善金橰)
는 무릎을 꿇고 왕세제의 좌측에서 받았다. 전책관이 또 옥쇄를 받들어서 왕세
제에게 주니 왕세제가 옥쇄를 받아서 익찬(翊贊)에게 주었다. 보덕(輔德)과 필선
(弼善), 익찬(翊贊) 등이 받은 것을 받들고

王世弟之後 相禮贊請執圭 王世弟執圭 贊儀唱俯伏興四
拜興平身 王世弟行四拜禮 後相禮引王世弟 由東夾門出
奉敎命函冊印者 由正門出 前行相禮引王世弟入次 敎命
冊印 置於次內 ○本院問

| 국역(國譯) |

　왕세제의 뒤에 섰다. 상례(相禮)가 "홀을 잡으시오."라고 찬청(贊請)하니, 왕세
제가 홀을 잡았다. 찬의(贊儀)가 "부복(俯伏)하고 일어나 사배(四拜)를 올리고
일어나 평신(平身)하라."고 말하니, 왕세제가 사배례(四拜禮)를 행하였다. 그 뒤
에 상례(相禮)가 왕세제를 인도하고 동협문(東夾門)을 경유하여 나왔고, 교명함
(敎命函)과 책문(冊文)과 옥쇄를 받든 자들은 정문(正門)을 경유하여 나왔다. 그
앞에 간 상례(相禮)는 왕세제를 인도하여 막차에 들어가서 교명(敎命)과 책인(冊
印)을 차소(次所) 안에 두었다.
　본원(本院)에서 문안을 올리니,

安 答曰 知道 翊衛司亦爲問安 ○本院以司鑰 達曰 孝寧
殿展謁時 敎命冊印 當爲奉往乎 抑或直爲入內乎 敢稟
答曰 直爲入內 可也 翊衛司官員 奉持先爲入內 殿下還
內後 弼善跪 贊請出次 王世弟出次 乘輿詣

| 국역(國譯) |

"알았다."라고 대답하였다. 익위사(翊衛司)도 또한 문안을 올렸다.

본원에서 사약(司鑰)이 진달한 것을 가지고 말하기를, "효녕전(孝寧殿)에 전알(展謁)할 시에는 교명(敎命)과 책인(冊印)을 마땅히 받들고 가야 합니까! 아니면 곧바로 안으로 들입니까! 감히 품의합니다."고 하니, "곧바로 안으로 들이는 것이 좋다."고 대답하니, 익위사 관원이 가지고 와서 먼저 안으로 들였다.

전하께서 안으로 돌아온 뒤에 필선(弼善)이 무릎을 꿇고 "차소(次所)에 나가시오."라고 찬청(贊請)하니, 왕세제가 차소(次所)에 나가 수레를 타고

孝寧殿齋室 至銅作門內 駐輿進宮官 侍衛儀仗 落後於景
化門外事 下令 至齋室外 相禮贊請降輿 王世弟降輿 入
幕次後 本院問安 答曰 知道 翊衛司亦爲問安 相禮跪贊
請內嚴 小頃 相禮贊請出次

| 국역(國譯) |

　효녕전 재실(孝寧殿齋室)에 나와 동작문(銅作門) 안에 이르러서 수레를 멈추
고 궁관에게 나가니, 시위(侍衛)의 의장(儀仗)이 경화문(景化門)의 밖에 떨어진
일로 영(令)을 내리고, 재실 밖에 이르렀다. 상례가 "수레에서 내리시오."라고
찬청(贊請)하니, 왕세제가 수레에서 내려 막차에 들어갔다. 그런 뒤에 본원에서
문안하니, "알았다."고 대답하였다. 익위사도 또한 문안을 올렸다. 상례(相禮)가
내엄(內嚴)하였음을 찬청(贊請)하고 조금 있다가 상례가 "차소(次所)에서 나오
시오."라고 찬청(贊請)하니,

王尚書殷中軍書十紙展誦在懷不能去豁

中軍入都相過還珍復動靜無賴懸心殊

至恒

王遙問四起稍復

王平南信自東比入府殷中軍書自至海鹽

還入

王世弟改具視事服　出就展謁位　宮官亦改服視事服　從入
相禮跪　贊請鞠躬興四拜興平身　王世弟行四拜禮後　王世
弟陞自東堦　入詣殿內奉審　弼善從入

| 국역(國譯) |

　왕세제가 시사복(視事服)으로 갈아입고 전알하는 자리에 나왔고, 궁관도 또한
시사복(視事服)으로 갈아입고 쫓아 들어왔다. 상례(相禮)가 무릎을 꿇고 "국궁
흥 사배 흥평신(鞠躬興四拜興平身)"을 찬청(贊請)하니, 왕세제가 동쪽 계단에서
올라와 전내(殿內)에 들어가서 봉심(奉審)[16]하였고 필선도 따라 들어왔다.

16) 봉심(奉審) : 왕명을 받들어 능소(陵所)나 묘우(廟宇)를 보살핌.

王世弟奉審訖 相禮引王世弟 還詣幕次 後本院問安 答曰
知道 翊衛司亦爲問安 ○相禮 跪 贊請內嚴 少頃 又白出
次 王世弟改具冕服 宮官改服朝服 王世弟出次乘輿 進宮
官下詢曰 今日冊禮 雖不得已以吉服行禮 明日受賀時吉
服 則

| 국역(國譯) |

　왕세제가 봉심(奉審)을 다하니, 상례가 왕세제를 인도하고 다시 막차(幕次)로
나왔다. 그 뒤에 본원에서 문안을 올리니 "알았다."라고 대답하였다. 익위사(翊
衛司)도 또한 문안을 올렸다.

　상례가 무릎을 꿇고 내엄(內嚴)하였음을 찬청(贊請)하였다. 조금 있다가 또
"차소(次所)에서 나오시오."라고 하니, 왕세제가 면복(冕服)으로 갈아입었고 궁
관들도 조복(朝服)으로 갈아입었다. 왕세제가 차소(次所)에서 나와 수레를 타고
궁관에게 나와서 물었다. "오늘의 책례(冊禮)는 비록 부득이 길복(吉服)을 입고
예식을 행하였으나, 명일 하례를 받을 때에는

有所不忍 雖不能停罷以權停禮行之 何如 宮官對以出爲
相議稟達 ○王世弟入內後 本院問安 答曰 知道 翊衛司
亦爲問安 ○嬪宮受冊於通明殿禮章後 本院全數問安 答
曰 知道 翊衛司亦爲問安 ○本院達曰 臣等以下令受賀權
停禮一節 反覆商議 不無拘礙

| 국역(國譯) |

　차마 하지 못하겠으니, 비록 정파(停罷)[17]하지 못한다면 권정례(權停禮)[18]로 행
하는 것이 어떠한가!"고 하니, 궁관이 대답하기를, "나가서 상의하여 품의를 진
달하겠습니다."고 하였다. 왕세제가 안으로 들어온 뒤에 본원에서 문안을 올리
니 "알았다."라고 대답하였다. 익위사(翊衛司)도 또한 문안을 올렸다.

　빈궁(嬪宮)이 책봉(冊封)을 받고 통명전(通明殿)에서 예장(禮章)한 뒤에 본원의
전원이 문안을 올렸고, 익위사도 또한 문안을 올렸다.

　본원에서 진달하기를, "하령(下令)한 것을 가지고 권정례(權停禮)에 하례를 받
는 절차를 반복하여 상의하니, 구애(拘礙)하는 단서가 없지 않습니다.

17) 정파(停罷) : 일을 하다가 중도에서 아주 그만둠.
18) 권정례(權停例) : 조하(朝賀) 때의 임금의 임어(臨御)는 그만두고 권도(權道)로서 의식만 행하거나 혹은
　　절차를 다 밟지 아니하는 의식.

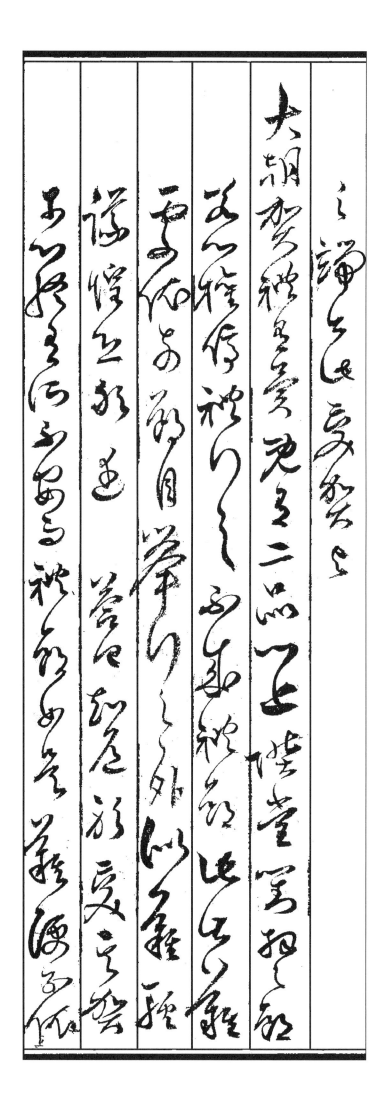

之端 今此受賀 與大朝賀禮有異 旣有二品以上 陞堂對拜
之節 若以權停禮行之 不成禮節 此甚難處 依前節目 擧
行之外 似難輕議 惶恐敢達 答曰 知道 躬受其賀等以 終
有所不安 而禮節如是難 便不依

| 국역(國譯) |

　오늘의 하례를 받는 것은 대조(大朝)의 하례(賀禮)와 다름이 있습니다. 이미 2
품 이상은 당(堂)에 올라서 대배(對拜)하는 절차가 있으니, 권정례로 행하는 것
같은 것은 예절을 이룰 수가 없어서 이는 심히 난처하고, 전의 절목을 의지하여
거행하는 외에 가볍게 논의하는 것은 어려울 듯 하니 황공하여 감히 진달합니
다.”고 하니, “알았다.”고 대답하였다. 몸소 그 하례를 받는 바는 마침내 불안한
바가 있고, 그리고 예절이 이와 같은 어려움이 있으니 문득

前儀注舉行 ○承文院官員 明日進謝箋時 箋文陪進於本
院上下番所坐書案上 跪讀相準 後仍請承言色達下 ○入
番以司鑰 達曰 箋文安印事 卽達下之意敢達 答曰知道達
下 ○箋文正副本安印後 請承言色達下 奉

| 국역(國譯) |

전의 의주를 의지해서 거행하지는 못합니다."라고 하였다.

승문원 관원이 명일 사전(謝箋)을 낼 때에 전문(箋文)을 본원에 배진(陪進)하
면 상하번이 앉는 책상 위에서 무릎을 꿇고 읽어서 서로 기준을 삼은 뒤에 곧바
로 승언색(承言色)에게 달하(達下)함을 청하였다.

입번(入番)이 사약(司鑰)이 진달한 것을 가지고 말하기를, "전문(箋文)에 안인
(安印)[19]하는 일을 즉시 달하(達下)[20]해야 함을 감히 진달합니다."라고 하니, "달
하(達下)함을 알았다."라고 대답하였다.

전문(箋文)의 정부본(正副本)에 안인(安印)한 뒤에 승언색(承言色)[21]에게 청하
여 달하(達下)를 계청(啓請)하게 하고

19) 안인(安印) : 도장을 누름.
20) 달하(達下) : 왕세자가 대리(代理)할 때에, 신하가 아뢴 문서를 왕세자가 보고 재결하여 내리는 것을 이르
 는 말.
21) 승언색(承言色) : 세자궁에 딸린 내시(內侍).

安于本院大廳 ○上番 弼善金槹 替入 下番 仍 ○勢難
稟定于大朝 今姑一依儀注行禮 似合愼重之道矣 答曰 然
矣 又下詢曰 常時入魂殿 每每奉審殿內 今亦爲之何如
對曰 今事體 與前日不同 雖些少禮節 未經禮

| 국역(國譯) |

　본원(本院)의 대청(大廳)에 봉안(奉安)하게 하였다.

　상번 필선(弼善) 김고(金槹)는 체입(替入)되고 하번은 그대로이다.

　□□勢難[22] "대조(大朝)에 품정(稟定)하여 보니 오늘은 아직 의주(儀注)를 의
지해서 예를 행하는 것이 신중함에 부합하는 길인 듯합니다."라고 하니, "그렇
다."라고 대답하였고, 또 묻기를, "평상시에도 혼전(魂殿)에 들어가서 늘 전내
(殿內)를 봉심(奉審)하는가! 이제는 또한 어찌해야 하는가!"라고 하니, 대답하기
를, "오늘의 사체(事體)는 전일과 다릅니다. 비록 사소한 예절이라도

22) □□勢難 : 이곳 이하의 문서는 위의 문을 이은 것이 아니고, 영종동궁일기의 다른 곳에서 인입(引入)한
　　문서이다.

右廣除

興其如禮違

口西訓制

扣禮賀情

王世第政具布異筥冠白袍市裏犀帶⋯扣禮

⋯引⋯賓

官磨鍊稟定 則似不可依前行之矣 答曰 然矣 相禮遂引還
齋室後 本院改具時服 問安 翊衛司亦爲問安 藥房政院玉
堂 竝問安 答曰 知道 藥房弼善進去 相禮贊請內嚴 又白
外備 王世弟改具布翼善冠白袍布裹犀帶以出 相禮前引
宮官翊衛司兵曹摠部 以次陪衛 由賓

| 국역(國譯) |

　예관(禮官)이 마련하여 품정(稟定)함을 거치지 않았으니 전례대로 행함을 의
지하지 않는 것이 좋을 듯합니다."라고 하니, "그렇다."고 대답하였다.
　상례(相禮)가 드디어 재실로 인도하여 돌아온 뒤에 본원의 관원들이 시복(時
服)으로 갈아입고 문안하였다. 익위사(翊衛司)도 또한 문안하였고, 약방과 정원
과 옥당에서도 모두 문안을 올리니, "알았다."고 대답하였다. 약방(藥房)에는 필
선(弼善)이 나아갔다. 상례(相禮)가 내엄(內嚴)함을 찬청(贊請)하고, 또 외비(外
備)를 아뢰었다. 왕세제가 포익선관(布翼善冠)과 백포(白布)와 포과서대(布裹犀
帶)를 갈아입고 나오니, 상례가 앞에서 인도하고 궁관(宮官)과 익위사(翊衛司)와
병조총부(兵曹摠部) 등이 차례로 배위(陪衛)하고

門 内後奉啟問 安 謹啟新居

本院小臣等岁即屈膝之请 微臣这下傅命佚告

一莊候后童羽 開镇送宗和陪送

申初二刻

嬪宮自私邸乗輦出大门 侍衛由 文宗趙矢命謝

率李院陪侍立 已德宮前於 舉座低擔頭

60

陽門 入內後 本院問安 翊衛司亦爲問安 答曰 知道 本院
以兵曹郞廳言 請徽旨達下 傳給洗馬 罷陣後還爲入達 册
禮都監都提調金已集 提調閔鎭遠宋相琦 陪從 ○申初初
刻 嬪宮自私邸 乘輦出大門 仗衛如常儀 文學趙文命 翊
衛李瀗 陪從 至昌德宮前路 擧士低擔駐

| 국역(國譯) |

　빈양문(賓陽門)을 경유하여 안으로 들어온 뒤에 본원(本院)에서 문안하였고,
익위사(翊衛司)도 또한 문안하니, "알았다."고 대답하였다.
　본원에서 병조낭청(兵曹郞廳)의 말을 가지고 휘지(徽旨)[23] 달하(達下)함 청함
을 세마(洗馬)에게 전급(傳給)하고 파진(罷陣)한 뒤에 다시 입달(入達)하였다. 책
례도감도제조 김기집(册禮都監都提調金已集)과 제조(提調) 민진원(閔鎭遠)과 송
상기(宋相琦)가 배종(陪從)하였다.
　신초초각(申初初刻)에 빈궁(嬪宮)이 사저(私邸)에서 연(輦)을 타고 대문을 나오
니 장위(仗衛)가 평상의 의례와 같았다. 문학(文學) 조문명(趙文命)과 익위(翊衛)
이헌(李瀗)이 배종하였다. 창덕궁(昌德宮) 앞길에 이르러서 짐꾼이 낮게 메고

23) 휘지(徽旨) : 왕세자가 대리(代理) 중에 내리는 명령(命令).

肇如儀也　宰廟奏□如上儀由彤旗門東

夾　人内陵李陵□安墓□初尾□□李陵

註徽安□□如上儀□陪陵老竹末判事正臣佐郁李陵園□□毋礼告□授詞寧頭拳

筆齋□前□○□王筆八開市况為前衛司似

崇備貞人宜□□考李陵乙酉日記□人開□□

彡　毋礼加別壽　稟宀陵後人宜三事元□陵考

輦如儀 過宗廟前路如上儀 由弘化門東夾 入內後 本院問
安 答曰 知道 翊衛司亦問安 本院請徽旨 罷陣如上儀 陪
從兵曹參判李正臣 佐郎李滋 副摠管東昌關正大都事睦
重衡 冊禮都監提調李觀命 藥房問安 弼善進參 ○啓曰
王世弟入闕 本院及翊衛司 似常備員入直而所考 本院乙
丙日記 則入闕日仍行冊禮 故別無稟定後 入直之事 而今
則雖是

| 국역(國譯) |

연(輦)을 정지함을 의례와 같이 하고 종묘의 전로(前路)를 지나가면서도 위의 의례와 같이 하였으며, 홍화문 동협(弘化門東夾)을 경유하여 안으로 들어간 뒤에 본원(本院)에서 문안하니, "알았다."고 대답하였다. 익위사(翊衛司)도 또한 문안하였다.

본원에서 휘지(徽旨)를 청하였고, 파진(罷陣)함을 위의 의례와 같이 하였으며, 배종(陪從)은 병조참판 이정신(兵曹參判李正臣)과 좌랑(佐郎) 이자(李滋)와 부총관 동창관정 대도사 목중형(副摠管東昌關正大都事睦重衡)과 책례도감제조 이관명(冊禮都監提調李觀命) 등이 하였다. 약방(藥房)에서 문안하였으니, 필선이 참석하였다.

계(啓)를 올리기를, "왕세제께서 입궐하는 날에는 본원과 익위사는 항상 인원을 보충하여 입직해야할 것 같아서 상고하니, 본원의 을병(乙丙)의 일기에는 '입궐하여 그 날에 곧바로 책례를 행하였기 때문에 별달리 품정(稟定)한 뒤에 입직한 일은 없다'고 합니다. 오늘은 비록

册礼之前甚閑日弓多事多育隱時季手之

事不可弓考人直之军何多之誅之傳白今

当不八直之也　禮也　五官今九月二十七

王世弟愛賀祝　大殿　王大妃殿　中殿進

謝愛吉寸与发推择不可弓年府彦吉云也

四年系何如　五帰仁五施り　上番文学趙

冊禮之前 其間日子尙遠 且多有隨時稟達之事 則不可無
入直之擧 何以爲之敢稟 傳曰 今番則 入直可也 禮曹啓
曰 今九月二十七日 王世弟受賀訖 大殿 王大妃殿 中殿
進謝箋吉時 令日官推擇 則同日午時 爲吉云 以此時擧行
何如 啓 依所啓 施行 上番文學 趙

| 국역(國譯) |

책례하지 전이라 해도 그간의 일자가 오히려 멀고 또한 수시로 품달하는 일이
많으니 그렇다면 불가불 입직하는 일을 어떻게 합니까."라고 감히 품의하니, 전
지(傳旨)하기를, "오늘은 입직하는 것이 좋다."고 하시었다.

예조에서 계를 올리기를, "오늘은 9월 27일이니 왕세제께서 하례 받음을 끝내
고 대전(大殿), 왕대비전(王大妃殿), 중전(中殿) 등 처에 사전(謝箋)을 길시(吉時)
에 올려야 하기에, 일관에게 명하여 일자를 뽑으니, 동일(同日) 오시(午時)가 길
하다고 하니, 이때에 거행하는 것이 어떻습니까."고 계를 올리니, "올린 계(啓)
에 의해 시행하라."고 하였다. 상번(上番) 문학(文學) 조(趙)

文令下番目書尹渾首記古公阿之宜重書空等

記批意及自令茅壽八首記望之意以首名鑄徹

稟

初冬之志晴

兩宮本院全班問安荅昌初危無輔處全

院御鄉善李童婦坐鄉善串擇文學趙文令

文命 下番司書尹淳 省記書入時 入直稟定草記 批答及自
今日上下番入省記之意 以司鑰微稟 ○初七日 乙未 晴
兩宮本院 全數問安 答曰 知道 輔德金濟謙 弼善李重協
兼弼善申皙 文學趙文命

| 국역(國譯) |

　문명(文命)과 하번(下番) 사서(司書) 윤순(尹淳)이 성기(省記)[24]를 써서 들일 때
에 입직(入直)이 초기(草記)[25]를 품정(稟定)하니, 비답(批答)은 "오늘부터 상, 하
번(上下番)이 성기(省記)를 들인 뜻을 사약(司鑰)에게 미품(微稟)[26]하게 하라."고
하였다.
　초7일 을미(乙未) 맑았다. 양궁과 본원에서 전수(全數)가 문안하니, "알았다."
고 대답하였다. 보덕 김제겸(金濟謙), 필선 이중협(李重協), 겸필선(兼弼善) 신
석(申皙), 문학 조문명(趙文命),

24) 성기(省記) : 국왕(國王)의 참고에 공(供)하기 위하여 병조입직(兵曹入直)의 낭관(郎官)이 매일 궁성(宮城)
　　경비의 장수에 교부하는 군호(軍號). 기타 궐내(闕內) 각처의 입직 인원 하례(下隷) 및 각영 각문(各營各
　　門)의 입직장사(入直將士)의 성명을 열록(列錄)하여 승정원을 경유하여 상계(上啓)하는 서면(書面).
25) 초기(草記) : 중앙 각 관아에서 정무상 그리 중요하지 않은 사항을 간단하게 요지만을 기록하여 상주하는
　　문서.
26) 미품(微稟) : 간단한 일에 대하여 격식을 갖추지 아니하고 구두로 상주(上奏)함.

司書尹淳 說書黃梓 兼說書趙顯命 進參 ○啓曰 王世弟
冊禮之後 卽當開講書筵 召對冊子 不可不預先議定 師傅
賓客及贊善處 問議以稟 何如 (先達後啓) 傳曰 允 ○入
番達曰 進講冊子問議事 何員進去乎敢稟 答曰 文學趙文
命 進去 又達曰 文學進去事令下 而日已向暮

| 국역(國譯) |

사서 윤순(尹淳), 설서 황재(黃梓), 겸설서(兼說書) 조현명(趙顯命) 등이 진참
(進參)하였다.

계를 올리기를, "왕세제를 책례(冊禮)한 뒤에 곧바로 서연(書筵)을 개강해야
합니다. 소대(召對)할 책자를 불가불 미리 의정(議定)해야 하니, 사부(師傅)와
빈객(賓客)과 및 찬선(贊善)이 있는 곳에 문의하여 품의하는 것이 어떻겠습니
까.(먼저 진달하고 뒤에 계를 올렸다.)"고 하니, "그렇게 하라."고 전지(傳旨)하
시었다.

입번(入番)이 진달(進達)하기를, "진강(進講)하는 책자를 문의하는 일로 어느
관원이 갑니까. 감히 품의합니다."고 하니, 대답하길 "문학 조문명(趙文命)이 나
가라."고 하였다. 또 진달하여 말하기를, "문학(文學)이 진거(進去)하는 일을 영
을 내렸는데, 날은 이미 저녁을 향하니,

待明朝下真之无放　稟

譽名知名〇工畫面

善書重畫綠入石畫川

待明朝下直之意 敢稟 答曰 知道 ○上番 弼善李重協 替
立 下番 仍.

| 국역(國譯) |

"명일을 기다려서 하직할까요."고 하고 감히 품의(稟議)하니, "알았다."고 대
답하였다.

상번 필선 이중협(李重協)이 체입(替立)되고 하번은 그대로이다.

－명문당 서첩❶－

영종동궁일기
(英宗東宮日記)

초판 인쇄 : 2010年 4月 5日
초판 발행 : 2010年 4月 9日
편　역 : 전규호(全圭鎬)
발행자 : 김동구(金東求)
발행처 : 명문당(1923. 10. 1 창립)
서울시 종로구 안국동 17~8
우체국 010579-01-000682
Tel　(영)733-3039, 734-4798
　　　(편)733-4748 Fax 734-9209
Homepage : www.myungmundang.net
E-mail : mmdbook1@kornet.net
등록 1977.11. 19. 제1~148호
• 낙장 및 파본은 교환해 드립니다.
• 불허복제
값 12,000원
ISBN 978-89-7270-943-5　94640
　　　978-89-7270-063-0　(세트)